聖教序

（二）
偏旁部首

王丙申 编著

行書入門

海峡出版发行集团
THE STRAITS PUBLISHING & DISTRIBUTING GROUP
福建美术出版社

1+1

图书在版编目（CIP）数据

行书入门 1+1：圣教序．2，偏旁部首 / 王丙申编著
．-- 福州：福建美术出版社，2023.4（2024.1 重印）
ISBN 978-7-5393-4455-3

Ⅰ．①行…　Ⅱ．①王…　Ⅲ．①行书－书法　Ⅳ．
① J292.113.5

中国国家版本馆 CIP 数据核字（2023）第 035607 号

出 版 人：郭　武
责任编辑：李　煜

行书入门 1+1·圣教序（二）偏旁部首

王丙申　编著

出版发行：福建美术出版社
社　　址：福州市东水路 76 号 16 层
邮　　编：350001
网　　址：http://www.fjmscbs.cn
服务热线：0591-87669853（发行部）　 87533718（总编办）
经　　销：福建新华发行（集团）有限责任公司
印　　刷：福建新华联合印务集团有限公司
开　　本：889 毫米 ×1194 毫米　1/16
印　　张：10
版　　次：2023 年 4 月第 1 版
印　　次：2024 年 1 月第 6 次印刷
书　　号：ISBN 978-7-5393-4455-3
定　　价：76.00 元（全四册）

　　偏旁部首是组成汉字的必要元素。在汉字中，除了少量的独体字，大部分都是由偏旁部首构成的，所以深入学习并掌握偏旁部首是不可或缺的重要环节。由于偏旁部首多达两百余例，限于篇幅和时间，我们只能选择一些常用的、具有代表性的偏旁部首作出讲解和分析。根据偏旁所在每个字的位置不同，偏旁可以分为左偏旁、右偏旁、字头、字底等。在王羲之行书中，偏旁部首的运用有些遵循楷书的惯用原则，有些则借鉴了草书的风格。但是，需要注意的是，笔势既要呼应连贯，又要讲求全字协调统一。

如何书写偏旁部首

　　1.书写好部首本身的笔画，注意笔画长短、粗细、斜正要规范到位。

　　2.注重同一个字中，部首与字旁的协调呼应、长短粗细、收放自如。同时要注意避让携领、牵带意连。

　　3.同一个偏旁部首放在不同的位置时会有产生怎样的变化。例如："口"部，在左时，应形体小而且靠上，如"吃""鸣""叫"等字；在右边时，应形体大而且靠下，如"知""和""扣"等字；在下面时，要端正工整，体型略扁，不可窄高，如"吉""合""占"等字。

　　4.学书时，可以把偏旁部首相近和有共同特点的字进行归纳整理，进行分析学习。例如："工"字旁、"土"字旁、"王"字旁，"木"字旁、"禾"字旁、"米"字旁、"耒"字旁等偏旁，找出它们的异同点，以点带面，举一反三。

【单人旁】

"单人旁"竖画的长短是依据右部结体的高低而变化。当右部形体较高时，竖画宜长些，例如"儀"；当右部结体矮时，竖画宜短，例如"仁"。撇画起笔粗重，形稍直，继而顺锋轻入笔写竖。行书中的笔画或偏旁常有多种表现形态，"单人旁"的短撇或直或弯，或可顺势露锋入笔，短而粗重，其垂露竖末端或回锋收笔，或顿笔向右上出锋，呈牵带之势引出右部。

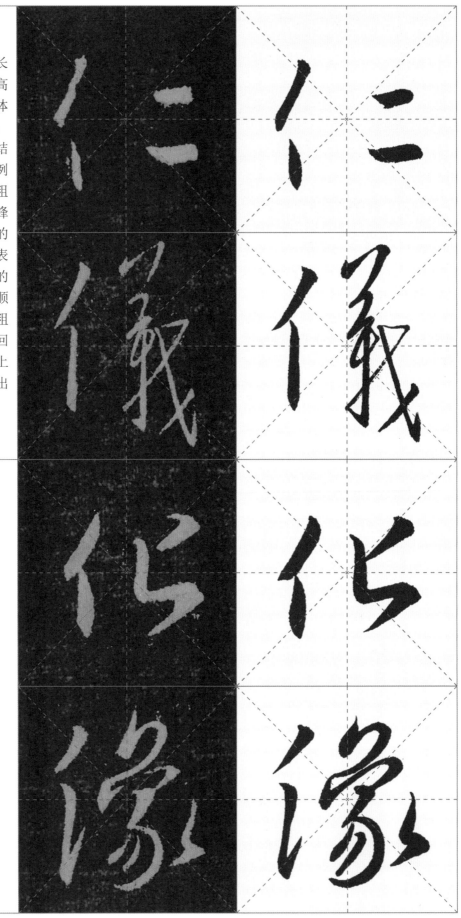

回锋收笔　形直勿弯

短小

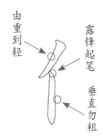

由重到轻　露锋起笔

垂直勿粗

两撇之间若即若离，或首尾连带，角度与长短的形态要有所变化，不可雷同。次撇牵引带出垂露竖。竖画头轻尾重，向右上挑势出锋。

长短有别，形态各异。

竖画短小，向右上方带笔出锋。

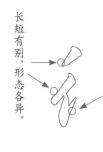

两点形态不同，上轻下重，笔断意连，两者紧密关联，呈现出聚拢之势。末点用笔粗重，向右上挑笔出锋，牵引带出右部。

上小下大

间距勿大

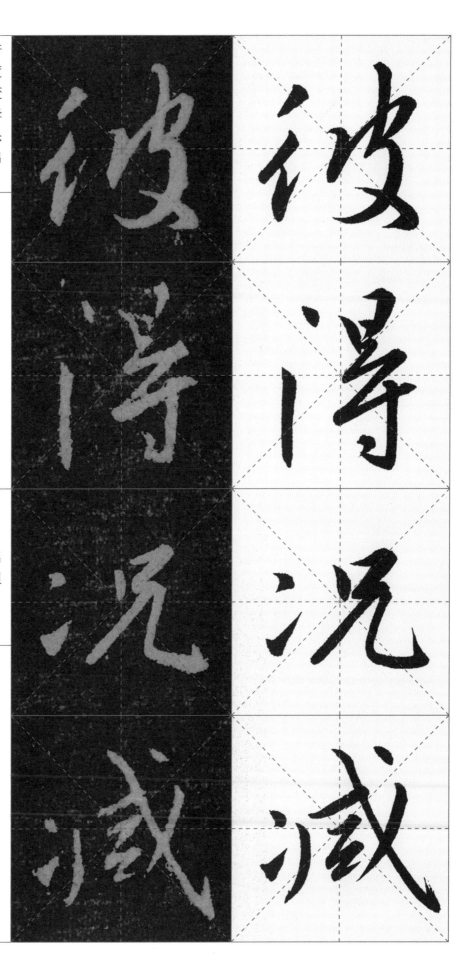

　　"三点水"有几种不同的写法，三点形态变化各异，成弧形排列。其中首点起始势平，次点上下关联连带，末点顿笔呼应右部。下面两点连势可化作竖提，末端重顿向右上挑势出锋。三点要呼应相合，行笔流动轻利。注意其中次点婉转轻快，是牵带呼应的关键用笔。

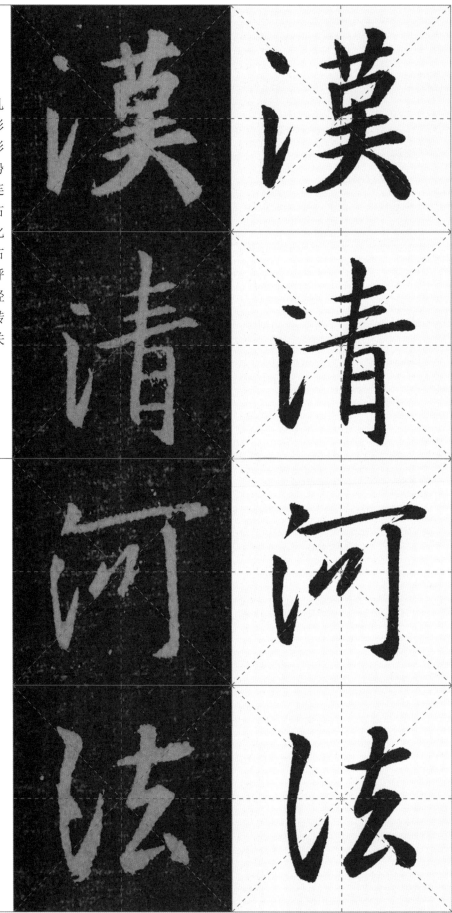

也可向左下方出锋

竖提代替两点

较斜

笔断意连

可断可连

笔顺依次为：左点、右点、竖画。两点或断或连，左低右高，呼应相顾。竖画中部较轻，修长劲挺，或向左弧，或劲直挺拔收尾较重，垂露竖末引带右部，例如"悟"；或是垂露竖末自然向上略回收笔，例如"惟"。"竖心旁"在行书中的笔画形态有多种变化，左点或作竖点，或作挑点，与右点连带相顾，结构表现要求两点较上靠，与竖画紧密关联。

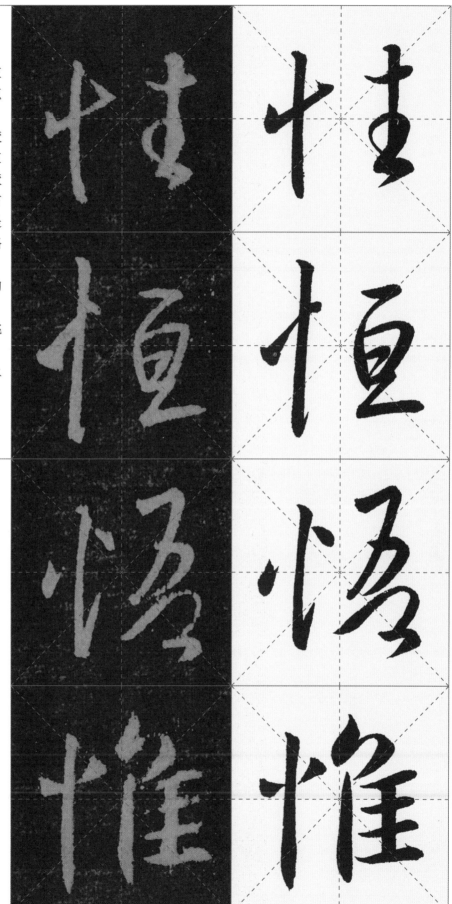

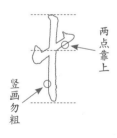

两点靠上

竖画勿粗

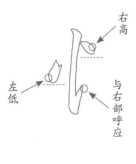

右高

左低

与右部呼应

【言字旁】

"言字旁"有多种写法，其中用笔或楷或行，富含变化，学书时要注意观察。其中首点靠右向右下斜，或神态高昂，如"记"；或向左下牵引带出下面横画，亦如"询"。首横画略左伸，左低右高。下边短横与"口"字常省略为横折提，结体短小紧凑，出锋呼应右部。"言字旁"整体形态较高，书写时形宜窄勿宽。其中形态表现或舒朗从容，笔意分明，如"训"；或点画靠右，下方横折提爽利简洁，如"论"，注意其中折笔竖画勿高。

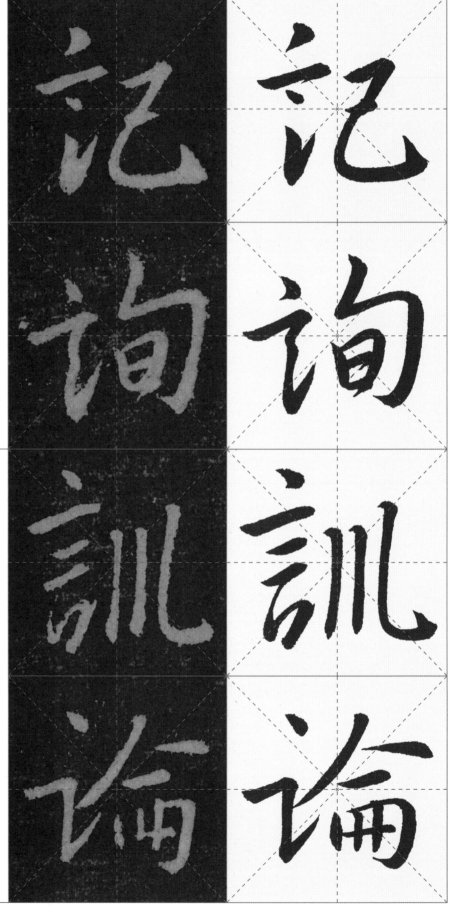

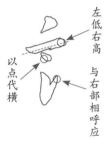

左低右高

以点代横

与右部相呼应

间距略大

竖画勿高

"口字旁"讲求上宽下窄。当它位于左部时，形态较小而紧收，其中左竖与横折提关联分明；或整体简省略为一笔，行笔转折含蓄而不失迅疾流畅，如"味"，末端往右上流转取势，以呼应右部。当"口"字位于字的上部时，左低右高，形态稍斜，位置居中而不失端庄之仪态，如"足"；当"口"作字底时，形态宽扁、稳重。

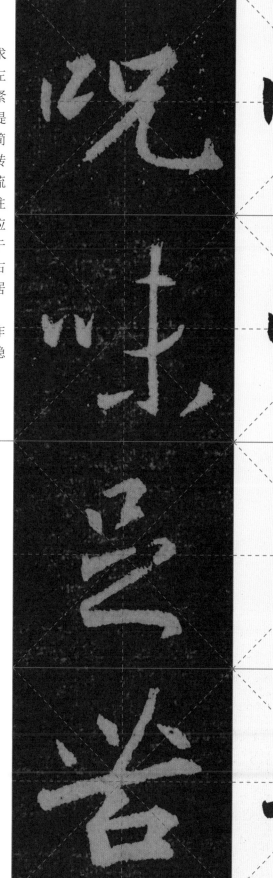

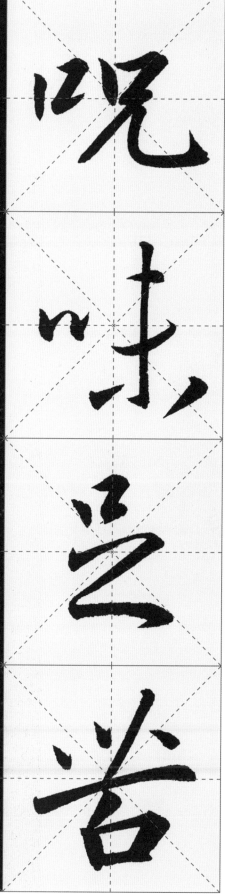

不封口

"口字旁"形小勿大

上宽

下窄

【日字旁】

整体形态瘦而窄，其中两竖的长短和粗细要在变化中寻求和谐，内部横画的书写轻巧灵动，末横变提往右上取势，呼应右部。

形窄勿宽

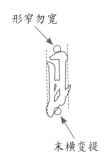

末横变提

【提手旁】

横画短而扛肩，竖钩修长，劲挺有力。竖钩出锋不宜太长，与末笔提画常连作一笔书写，提画左伸右缩，与右部用笔呼应。

横短较斜

间距小

竖钩长、勿粗。

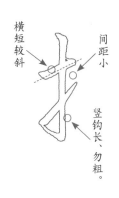

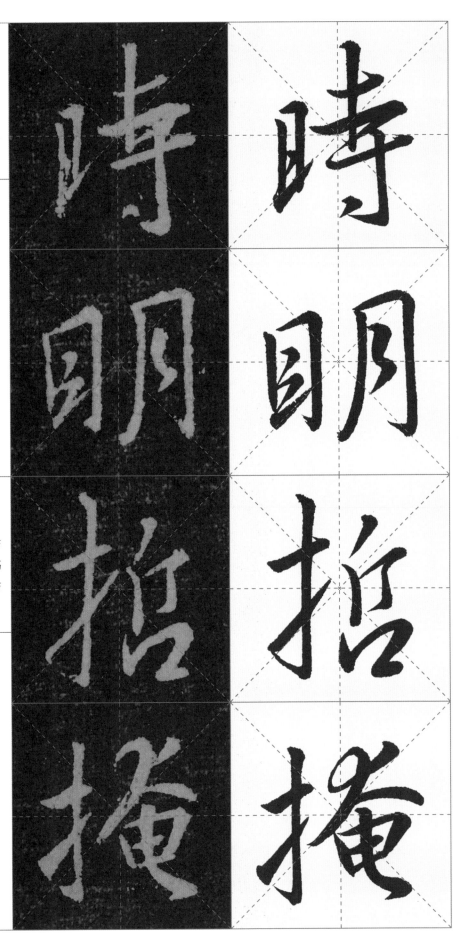

〔立字旁〕	首点高悬，形态小巧，或向左下略出锋。横画扛肩角度较大，且左伸，常与下方点、撇、提连写。整体形态不要过宽。

点与横笔断意连

可断可连

较斜

〔木字旁〕	左放右收，横短竖长，横画扛肩且左伸，竖画不可粗，末端有向左上引带之势，继而写撇、点。三个笔画或连带书写，或笔笔分明。

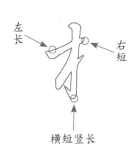
左长　右短

横短竖长

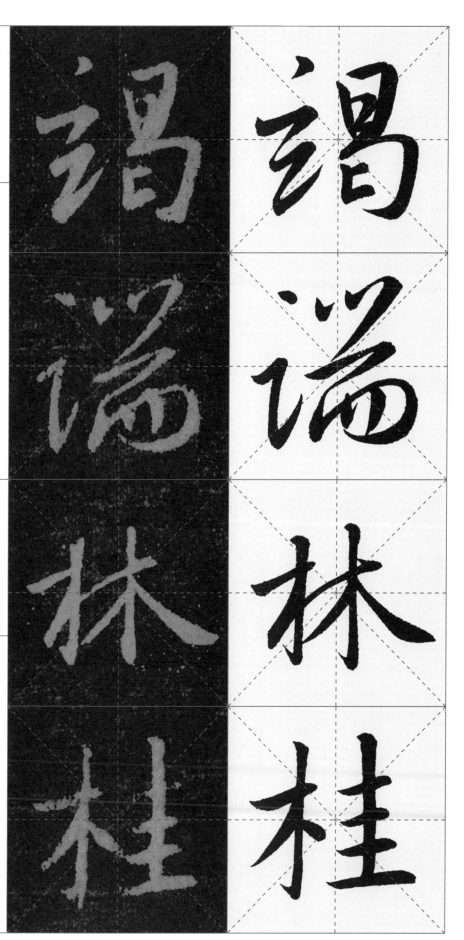

【禾字旁】

左放右收,首撇形态短小、势平,横画向左伸展,勿粗,竖画垂直且居于横画偏右侧,次撇收笔回锋向上,末笔以提代点,横、撇、提常连势书写。

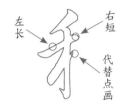

左长　右短　代替点画

【土字旁】

形态小而窄,竖画勿高,首横短小且扛肩,竖画劲直有力。通常与末笔提画连贯书写,提画由重到轻,也可与右部呼应,连带书写。

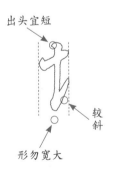

出头宜短　较斜　形勿宽大

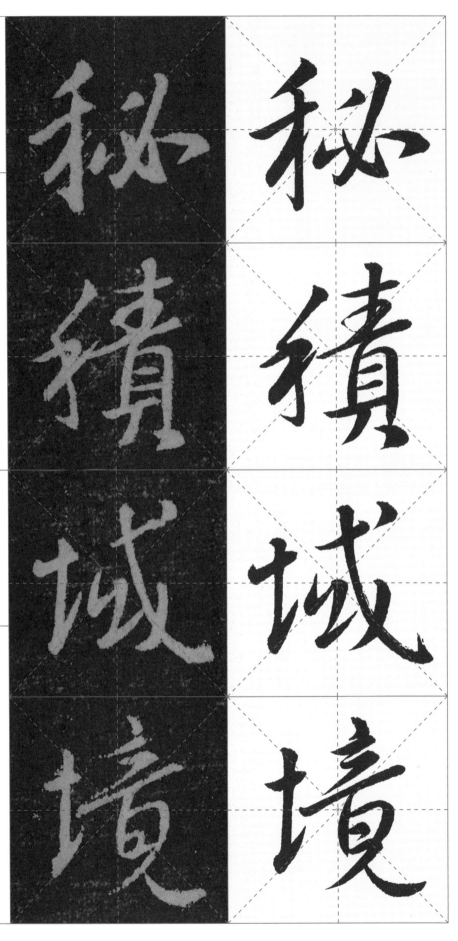

秘 積 城 境

形态宜窄，书写时要注意避让右部。其中横画勿长，要注意上下倾斜角度的参差错落。横、竖连写，末提呈现向右引带呼应之势。

横竖连写

由横变提、较斜。

"绞丝旁"的笔画通常省略为一笔连贯书写，形体宜窄。末笔化为提画，引带呼应右部。其中撇折起笔或藏锋，或顺锋直入，讲求上大下小。

露锋起笔

折处略慢

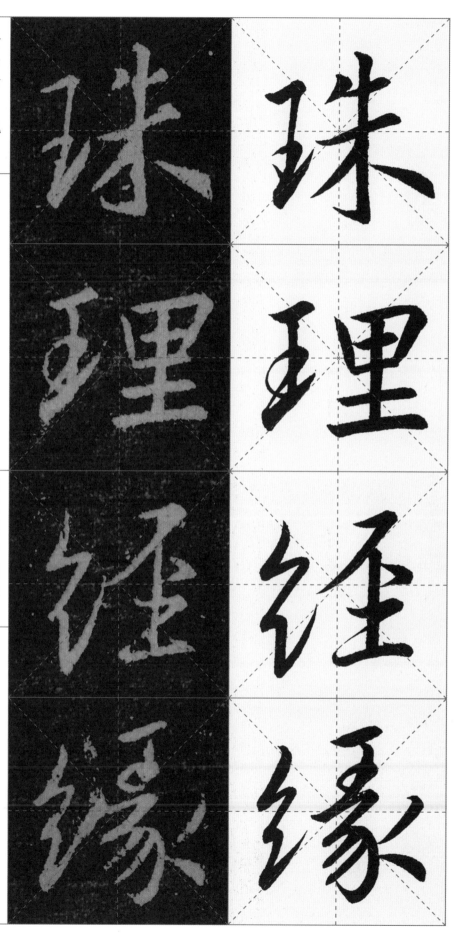

【示字旁】

首点饱满，紧靠右上，收笔出锋或不出锋均可，均带有向左下引带之势。横画短而有力，向右上扛肩，顿笔转折直接写竖。

【火字旁】

左放右收，两点呼应，左低右高，撇画不宜太长，无论是否出锋，均要体现出向右上呼应捺点之体势。捺画通常以点代之。

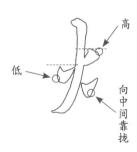

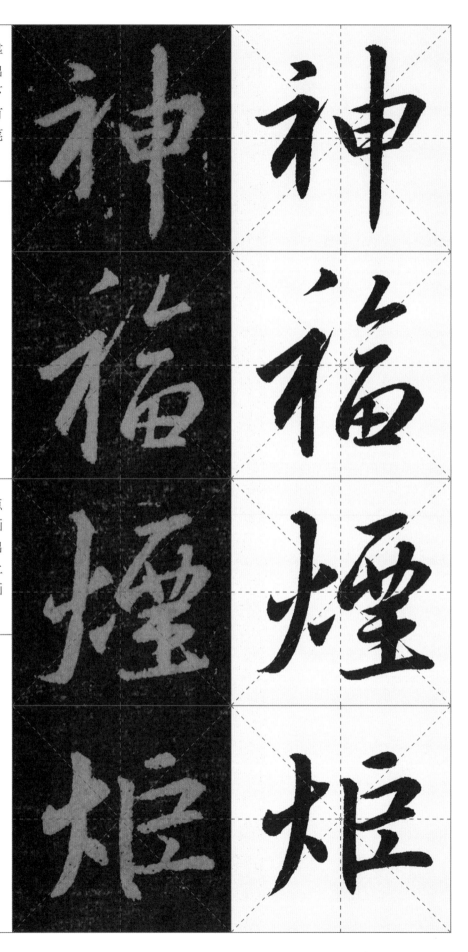

书写笔顺：先写撇，再写弧弯钩，最后写下面短撇。上撇由重渐轻，需注意末端向左上趋，以连势呼应弧弯钩。弧弯钩整体较高。次撇勿长，含蓄为佳。

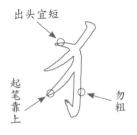

出头宜短

起笔靠上

勿粗

首横短而扛肩。长撇或自首横左端撇出，或与首横连成一笔，自右端向左下撇出，末端出锋与否均可。"口"字形态小巧，或是直接简化为点画。

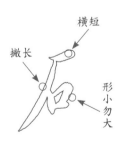

横短

撇长

形小勿大

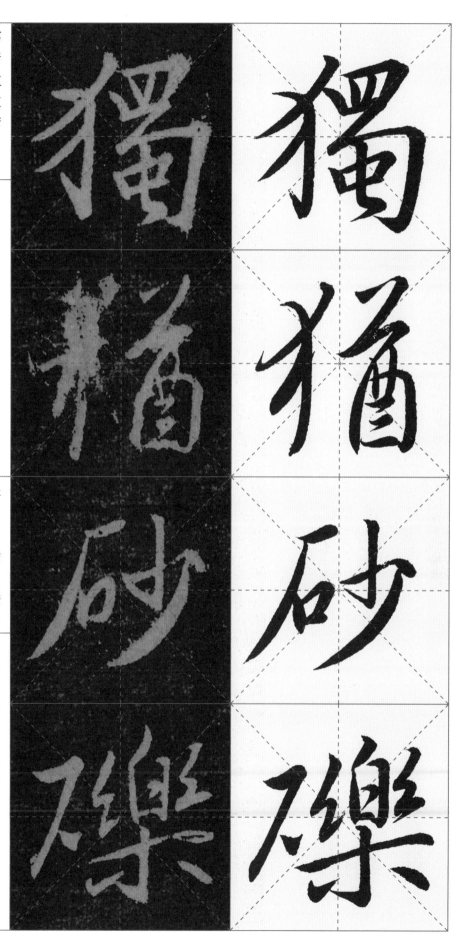

【金字旁】

撇画向左伸展，捺画化为点，形势较平，或即时收笔，或向左下稍行，连接呼应下面用笔。注意凡上有撇捺者，下方笔画应向上靠拢收紧，形态勿松散。

撇长　　捺短

注意竖的位置

【弓字旁】

形窄勿宽，稍向右斜，转折连贯一笔完成，折笔上下错落，大小、方圆形态要有变化，不要雷同。末端钩画含蓄，或不出锋，或直接收笔。

方

形窄勿宽

圆

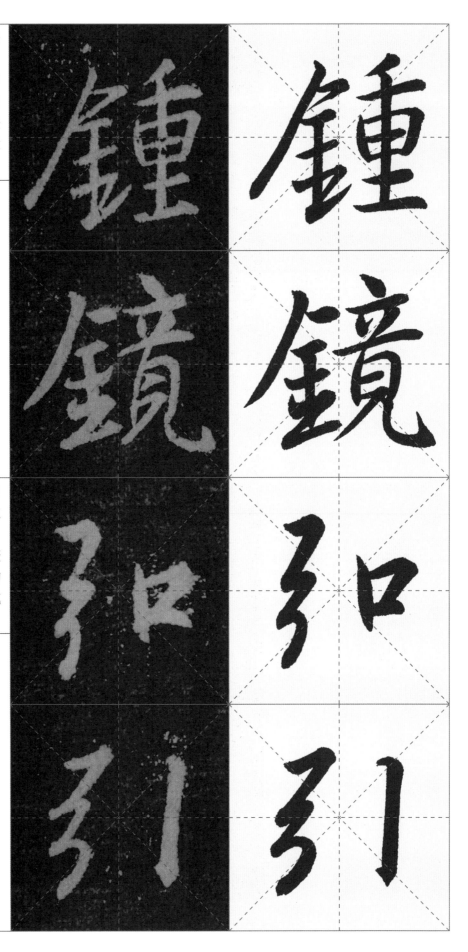

形窄勿宽，横画短，末笔四点可化为长提。常用笔画笔顺为：左竖、三横、横折钩、竖、提（四点底）。

横短勿长
圆润自然
代替四点

形窄勿宽，可写为行书或草书。其中上横宜短，中间"曰"字可简化为短横，下横如提画长而扛肩。中竖粗重修长，中部微往左弧，体现劲挺。

微弯
较斜

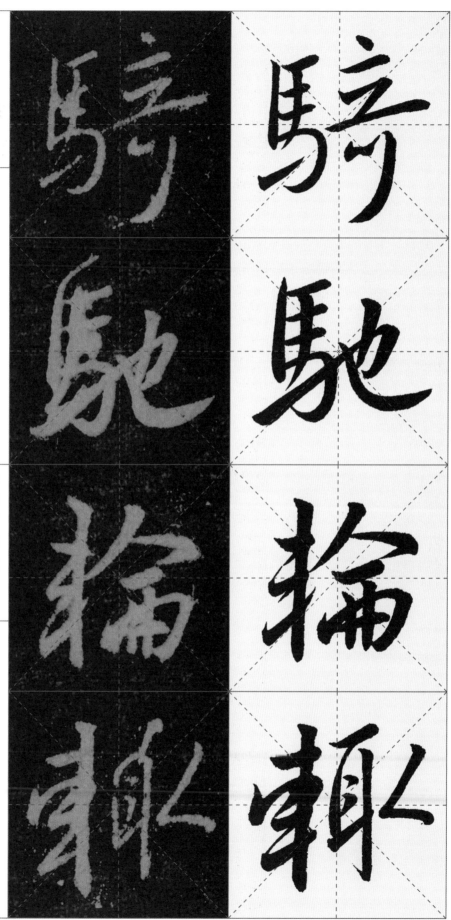

聖教序

【月字旁】

　　"月字旁"分为左右两种，均形窄勿宽。当"月字旁"居左部时，竖撇向右内收，或为回锋撇；横折钩竖笔亦向内收；内部两短横，变化为点画，连贯书写；下横变挑势，呼应右部。当"月字旁"居右部时，应求取稳重，其中撇画收笔向上稍提，呈现引带之势；竖钩微向内收，钩画长向上呼应短横；内部两短横按照点势连写，轻柔灵动，收笔向左下行转。

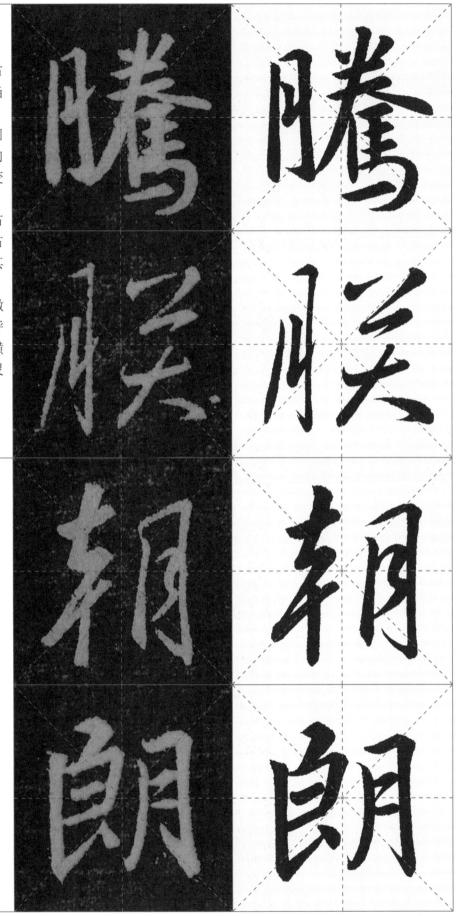

也可封住口　　两横上靠　　形窄略高

先直后弯　　向内略呈弧形

形窄勿宽，上面"口"字形态不宜太大，应往右上斜取势。下部"止"字或行、或草，写法不止一种。其中竖、短横可以变化为点画，连贯相顾。

"口"上宽下窄，形小勿大。

与右部呼应

"单耳旁"居字右部，略往下靠。其中横折钩形态不宜太大，横细竖粗，末端出钩勿重。竖画垂直劲挺，悬针竖或垂露竖均可。

勿宽

垂直

斜

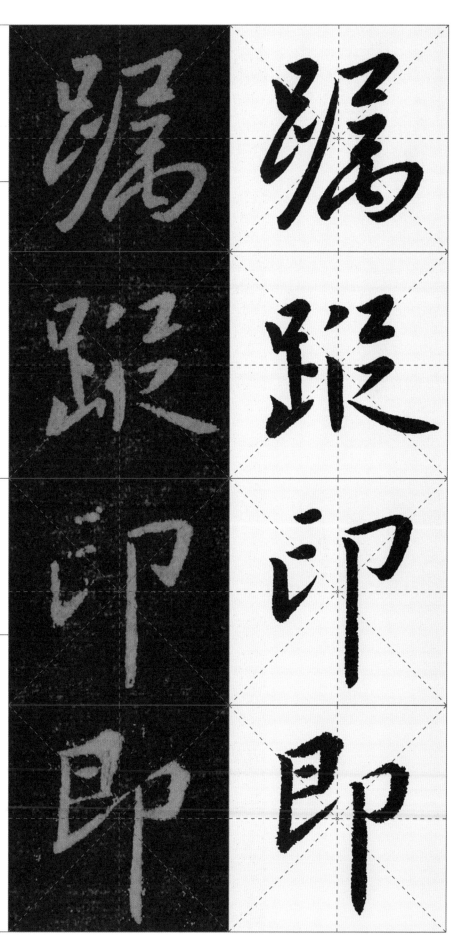

【左耳旁】

"耳旁"居左部，横撇弯钩形小勿大，宜往上靠。垂露竖起笔轻，收笔重，收笔向右上引带。注意先横撇弯钩，再垂露竖。

【右耳旁】

"耳旁"居右部，宜往右下靠。横撇弯钩形态略大，折笔方圆兼备，竖画粗重有力，向下伸展，垂露竖或悬针竖均可。

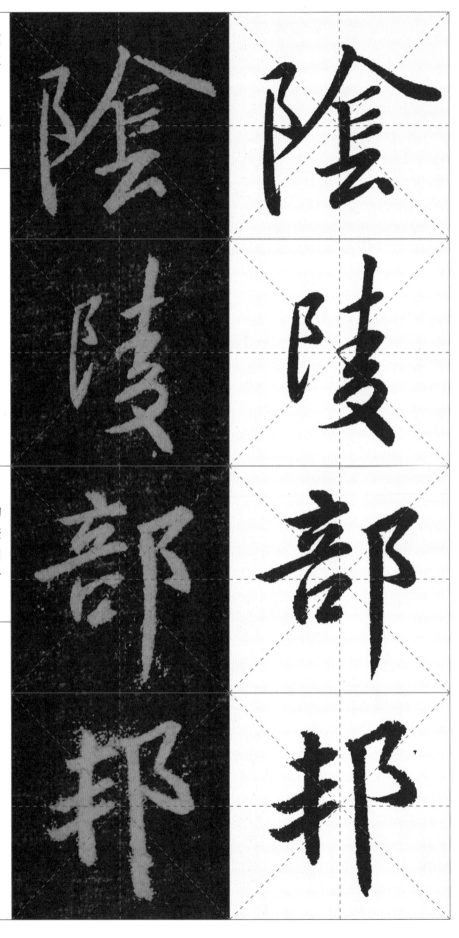

左收右放，其中两撇上短下长，上撇与短横连写，次撇形态微弯。捺画向右下舒展，或变化为反捺，末端收笔稍向左下引带。

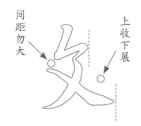

"页字旁"居右部，形窄勿宽，横细竖粗。上横略粗势平，短撇或与左竖连写，下面短横与底部撇点连势书写，末点略粗。

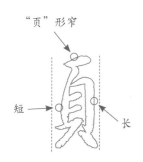

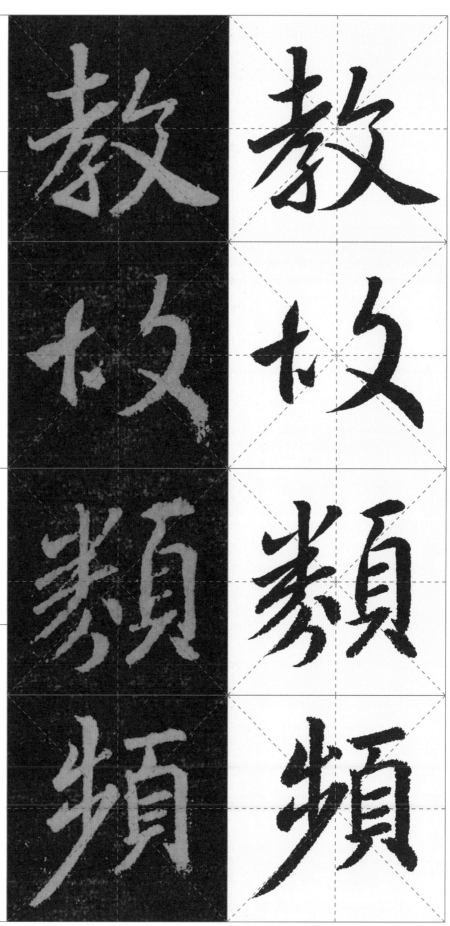

【立刀旁】

短竖变化为点，收缩且向上靠，呈挑势，牵丝呼应竖钩的起笔处。竖钩修长劲挺，收笔或平势出钩，或至末端稍往左带，侧锋收笔。

此笔靠上，也可写成竖。

先直后弯

也可出钩

【竹字头】

首撇、短横、点画连势书写。首撇粗且短，与横画连接，下点或独立成形，或为挑点向右上出锋，呼应右面笔画。末点向左下呼应牵引下面笔画。

大

小

高低错落

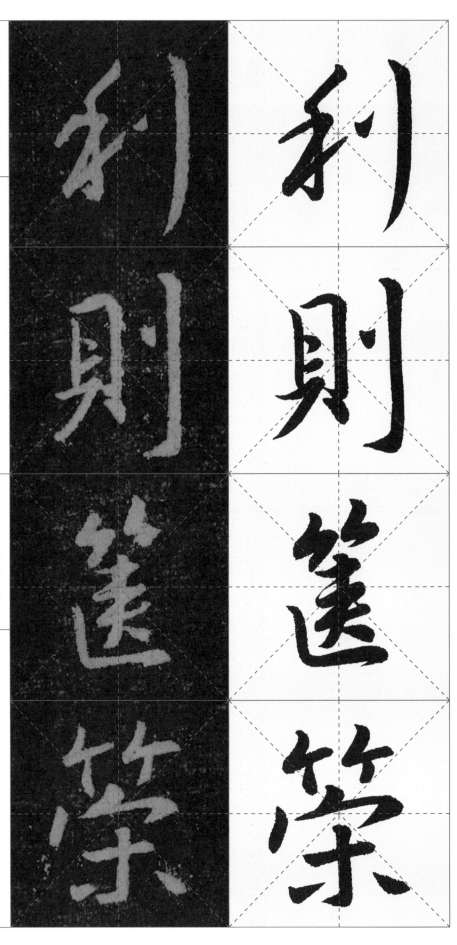

"草字头"有多种写法，或行、或草。如"茂"字上面两点，下面一横画。点画连势呼应，上开下合；横画末端向左下出锋，引带下面笔画。再如"莫"字，结体用笔变化为点、点、撇、点、横点，呈横式排列，突出撇点。当"草字头"呈现楷书或行书的形态时，如"藏" 字，笔笔分明，笔顺一般为：左竖、左短横、右短横、短撇，其中两横左低右高，两竖呈上开下合之势。再如"苍"字"草字头"省简为两点一横，右点与下横连势书写，横画长短依据下部宽窄不同而变化。

笔断意连

向左下方带笔出锋

错落有致

短小

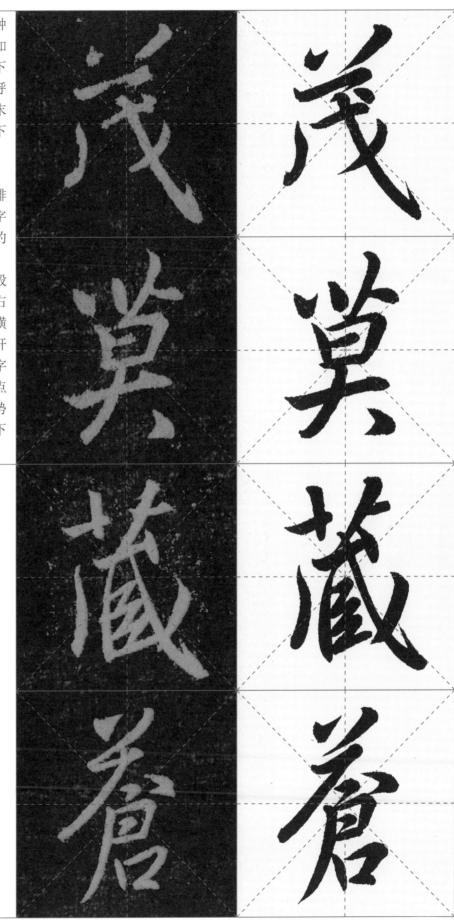

【山字头】

三个竖画长短错落，以斜取势。竖折扛肩鲜明，形态不要太大，而右竖往左下斜引带其下面用笔。

高
以点代竖
"山字头"形小勿大

【宝盖头】

首点饱满，次点势垂。首点收笔向左下方引势，指向次点，笔断意连，首尾相顾。横钩细而柔韧，或直或弯，出锋势平。注意次点与横钩可断可连。

居中
出钩干净利落

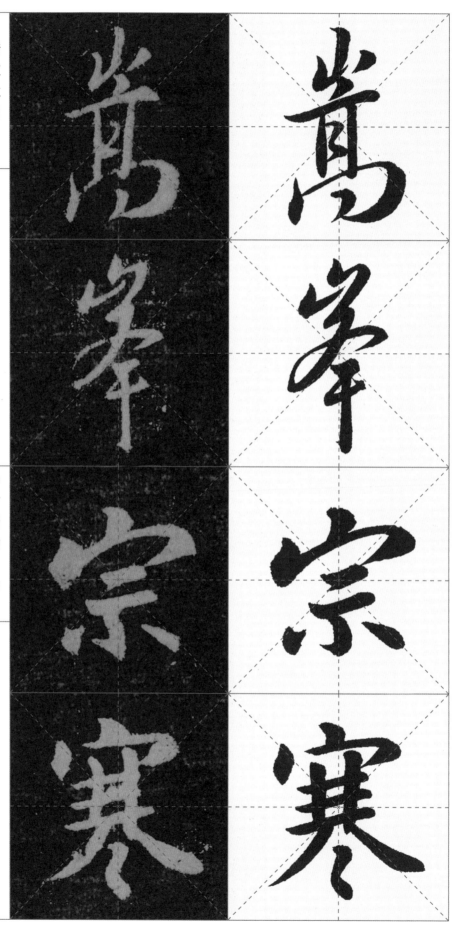

首点较饱满，次点短小略重，横钩勿粗，钩画出锋势平。下面两点呈"八字形"，左边短撇稍直，竖弯向左下引带。注意不同的字形态会有不同的变化。

横细勿粗

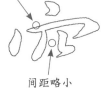

间距略小

首横短，与横钩形成鲜明对比。次点连接上下笔，横钩中部向上呈微拱形态，细而柔韧，出钩略长。下面四点紧靠勿散，亦简化为两点。

短小

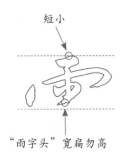

"雨字头"宽扁勿高

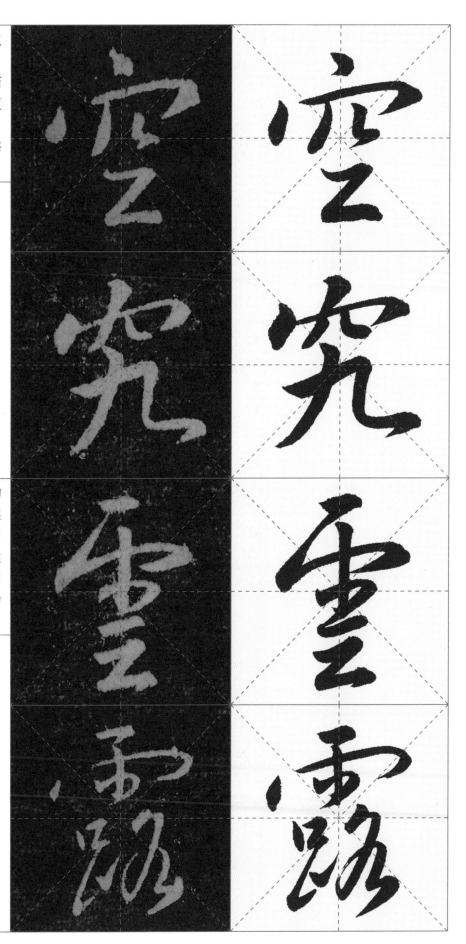

【四字头】

"四字头"保持楷书神韵，笔笔分明，形态宽扁，呈倒梯形。横折的转折或方、或圆，或变化形如横钩。内部两竖变化为点画，相互呼应。

"四字头"宽扁勿高

向左下方斜

竖画形态各异

【人字头】

"人字头"在字上部，撇捺纵展，覆盖其下部。撇画由重渐轻，撇画末端向右上回锋，呼应捺画的起笔。捺画由轻渐重，二者收笔左低右高。

长　短

低　高

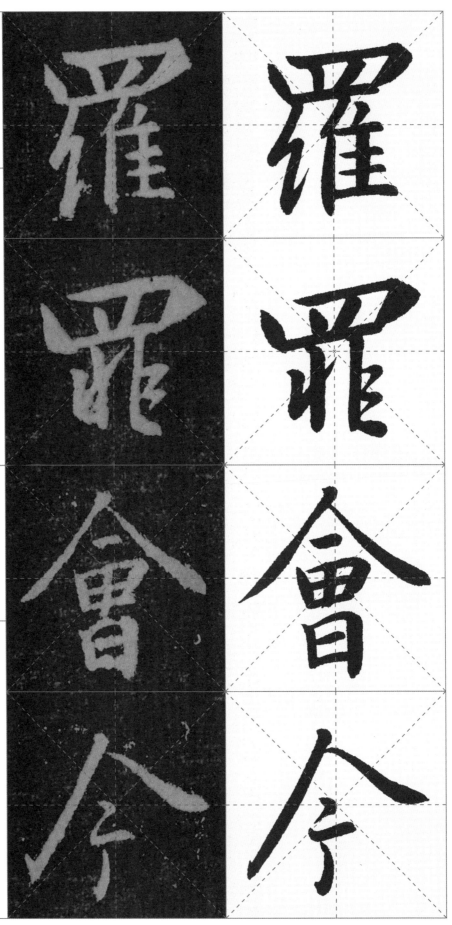

四点可断可连，或连绵相顾，或笔断意连，形态表现或三点连贯，也可以简化为一横。

注意点的变化

可断可连

字形宽扁，勿高。两侧竖画略粗，均往中间斜，内部两竖变化为点画，上开下合，连势呼应。末横厚重舒展，承托全字。

向右下方微斜　向左下方斜

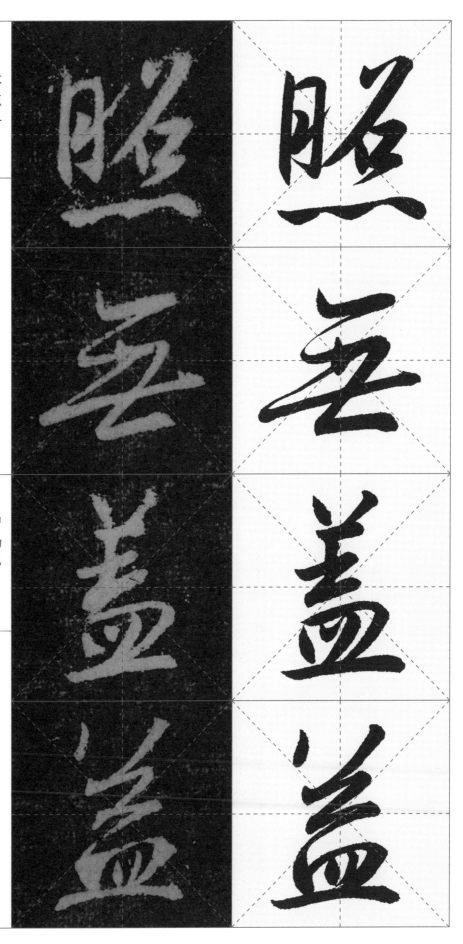

【贝字底】

字形略窄，不要过高。两竖左短右长，横折或方、或圆。内部两横短小，上下连贯呼应。底部两点呼应，有大小、轻重的对比。

形窄勿宽

长

短

圆

【心字底】

左点低垂，卧钩收放自如，底部稍平，末两点连势呼应。抑左出右，使重心偏右取势，用笔一气呵成。

可断可连

"卧钩"形忌大

总体形态展现出舒展自然的神韵。首点高扬，灵动多变，可写为出锋点，呼应其下。横折折撇窄小灵动，折笔淡化，例如"迷"字；或简化为一点与平捺，一笔连势完成，如"道"字。平捺波折适度，末端即时驻笔，不出锋而从容自然。还有一种写法是，首点可与横折折撇连写，字平捺向右下微斜，长而舒缓，出锋勿长，如"游"字。

形小勿大

细长

对应

平

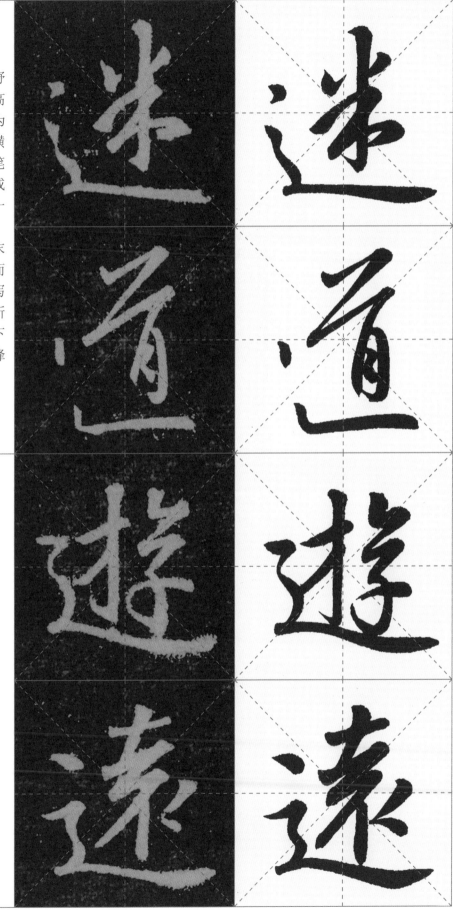

【走字旁】

"走字旁"的字呈半环抱之势。其上面的"土字部"两横上短下长，次横左伸，右端与下面笔画连势呼应。捺画平缓舒展，承托其上。

短小、微斜。

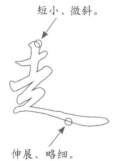

伸展、略细。

【广字头】

首点含蓄有力，收笔向左下引带，横短撇长。横画与撇画连写成一笔，撇画依据不同的字作变化，或直、或弯，由轻渐重，充满力量。

左低右高

横短

撇长

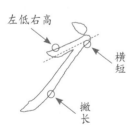

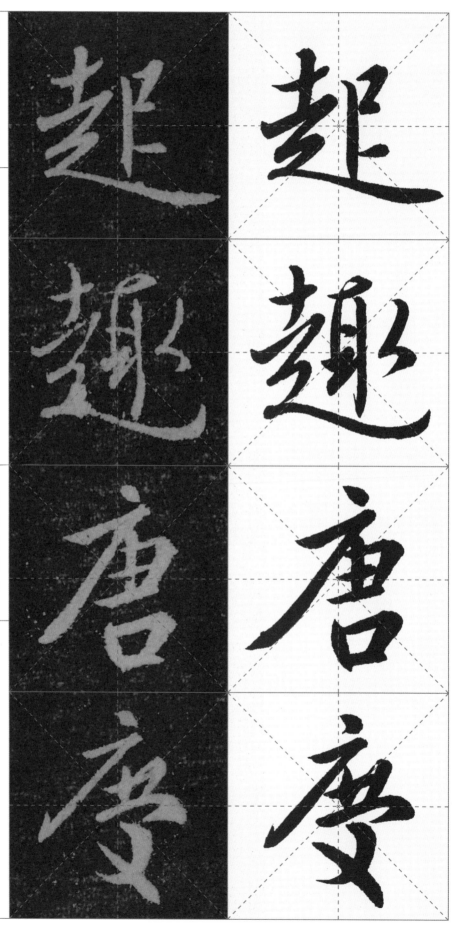

三横勿长，间距紧凑均匀，横笔上下首尾以牵丝连带呼应。其中末横收笔回锋向左上引带，呼应撇画起笔。撇捺舒展，以覆其下。

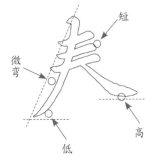

左竖顺锋入笔，粗而短。横折钩的横画略细，竖画粗且长，折笔处或方折刚毅，或圆转顺畅。

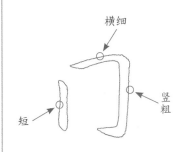

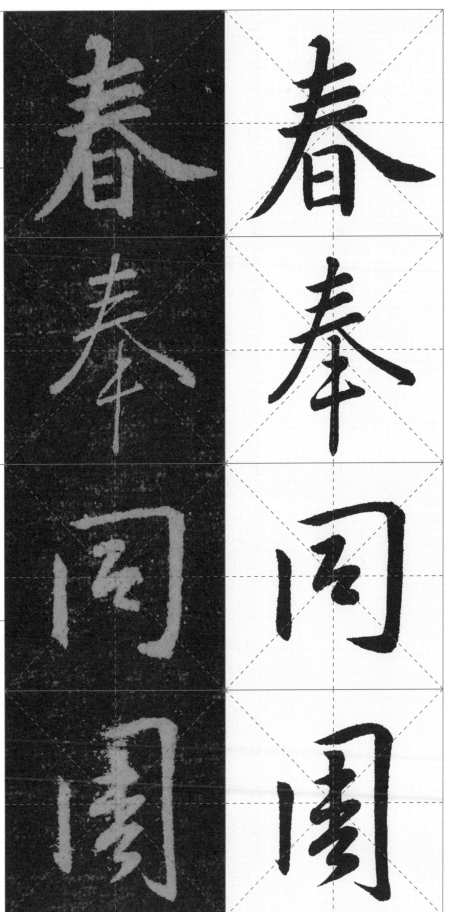

【门字框】

右部短横亦简化为相连点，形态轻巧。笔顺表现为：左竖、左上点（左部）、相连点（右部）、横折钩。

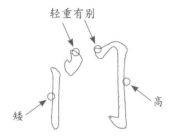

轻重有别

矮　高

【国字旁】

整体形态为长方形，左上角不封口。转折圆中蕴方，彰显精神。竖画左短右长，略有相背之势。下横略上靠，与竖画左右连接不宜过于紧密。

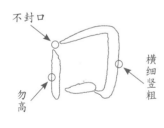

不封口

勿高　横细竖粗

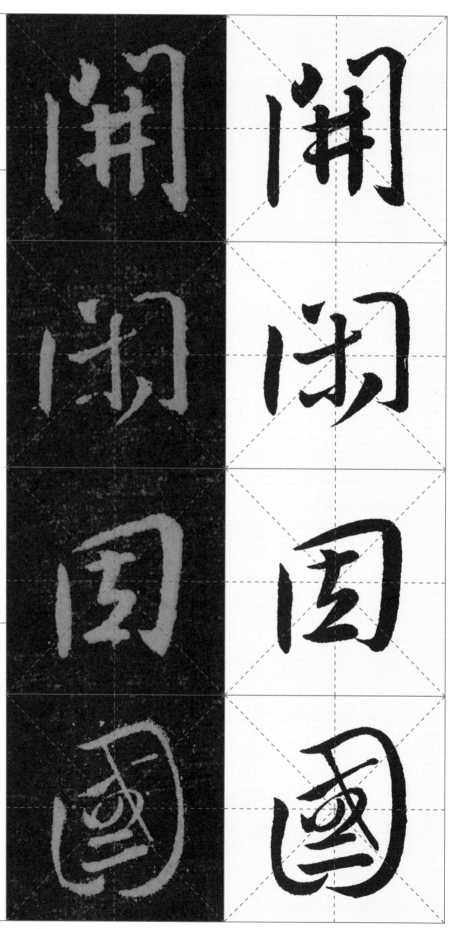

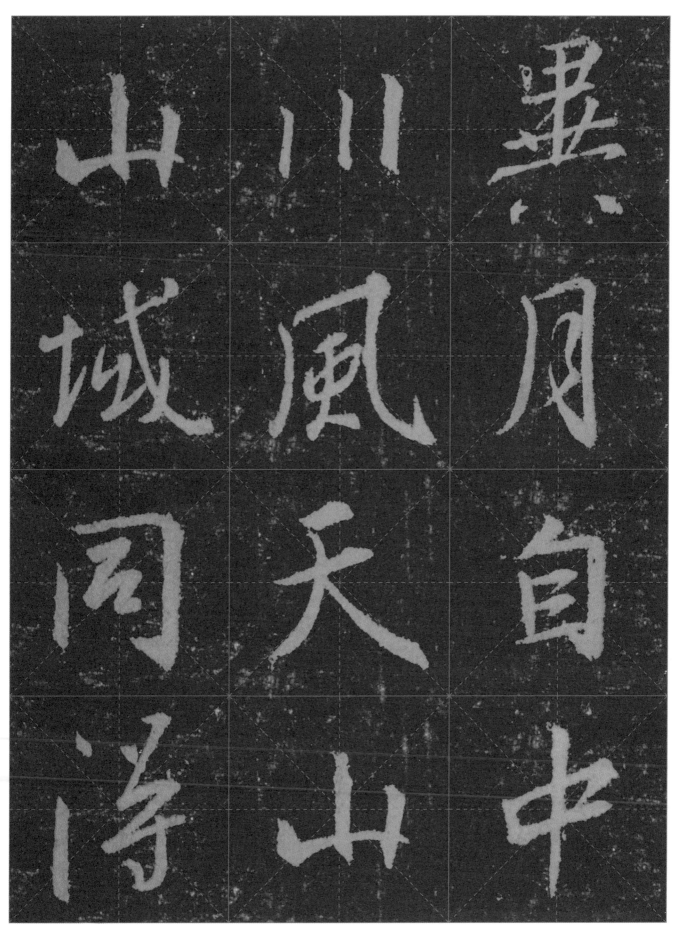

黑月自中

川風天山

山城同诗

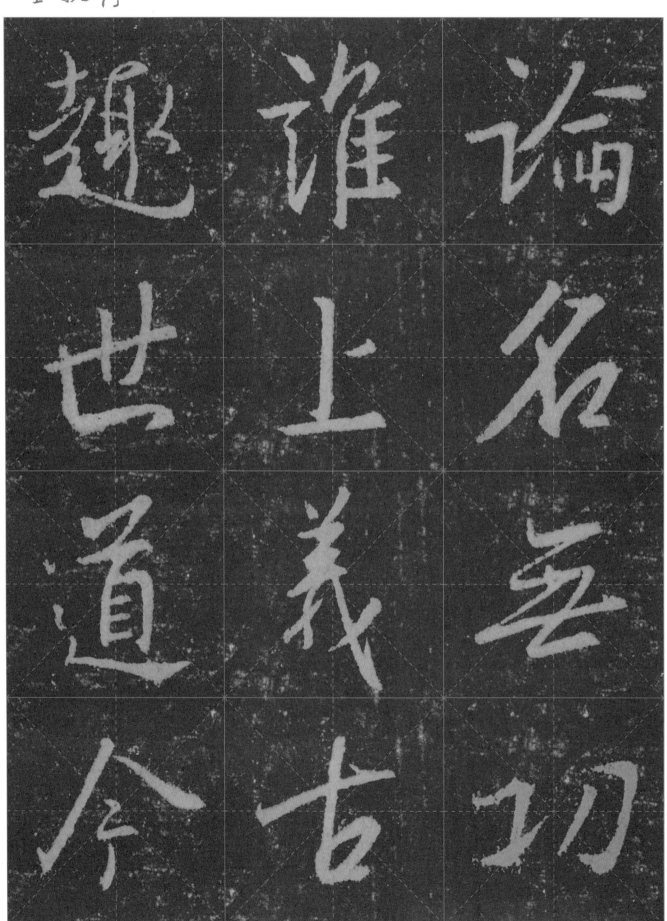

論名無功

誰上義古

趣世道今

是畫歸長

有空濤海

名惟波興學

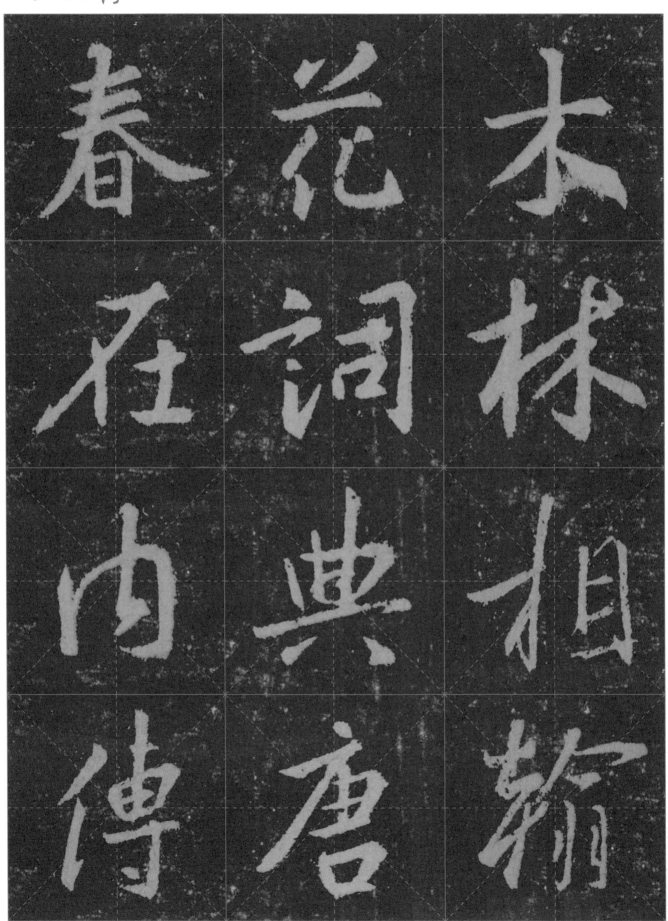

木林相翰

花詞典唐

春在内傳

墨清而见晋

楮流

风流　开流　光

自清是禪
大風朗集
得在月上

论古不外才识学
博物能通天地人

富在知足贵在知退
文必宗圣学必宗经